小跳豆
Jumping Bean
幼兒數學啟蒙
貼紙遊戲書

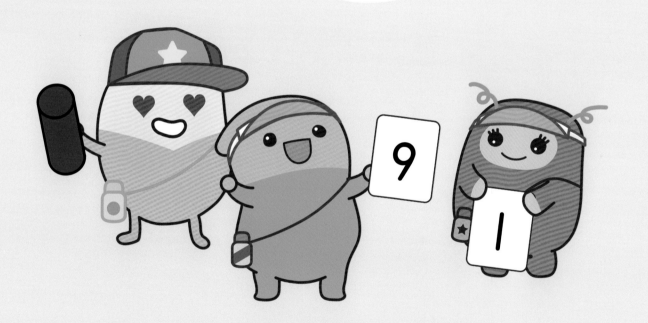

新雅文化事業有限公司
www.sunya.com.hk

豆豆好友團

請你觀察下面各團員的影子,然後從貼紙頁找出正確的豆豆們和領隊導師的貼紙,貼在相配的影子上。

團員名單

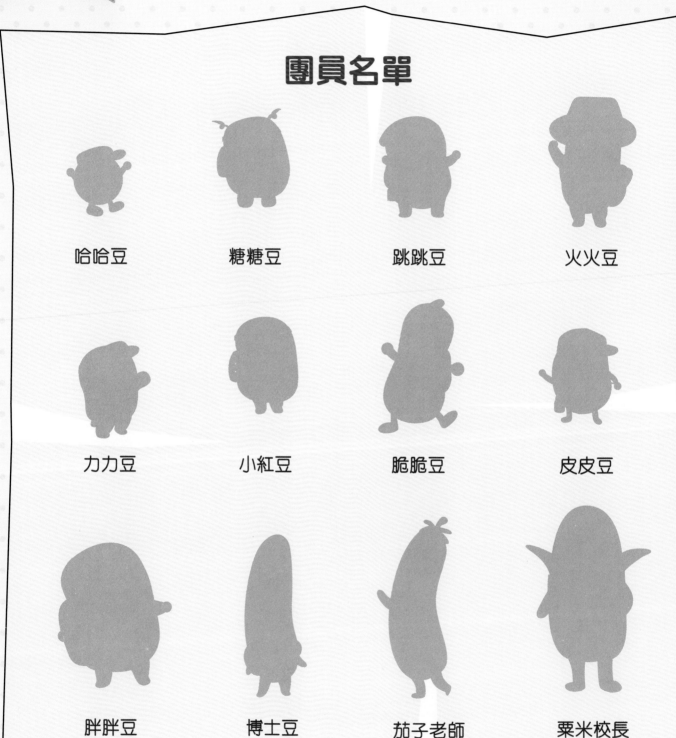

哈哈豆　　　　糖糖豆　　　　跳跳豆　　　　火火豆

力力豆　　　　小紅豆　　　　脆脆豆　　　　皮皮豆

胖胖豆　　　　博士豆　　　　茄子老師　　　粟米校長

不同的豆豆

豆豆好友團要集合。其中混入了 5 個外來的豆豆。
請你觀察下面的圖畫，把不是豆豆好友團的人物圈
起來。（提示：你可以觀察第 2 頁上的團員名單）

獎勵
貼紙

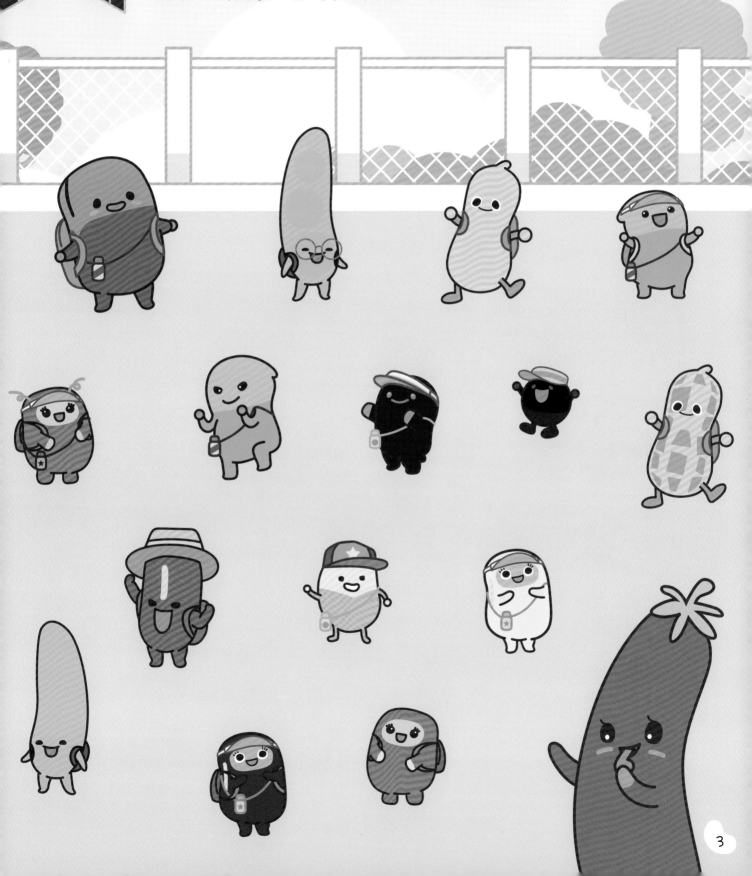

挑戰 3

齊報數

豆豆好友團從左至右排好,一起報報數!請你順序把數字寫在空格裏。數一數,一共有多少名團員呢?

開始 ➡

| 1 | | | |

| 5 | | | |

隊尾

來分組

豆豆好友團進行分組。請你觀察他們抽到的卡片上的物品，同類的就是同一組。請你用線把同組的豆豆們連起來。

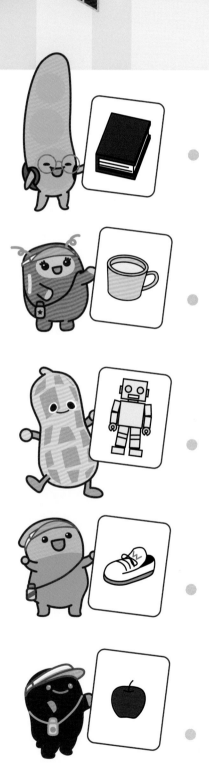
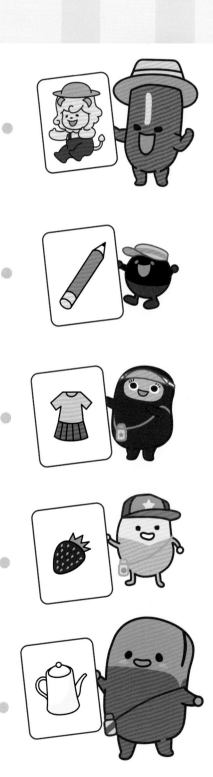

收集物品

訓練營開始！首先每組的隊長要按數字，收集正確數量的物品。請你按數字把相應數量的物品塗上顏色。

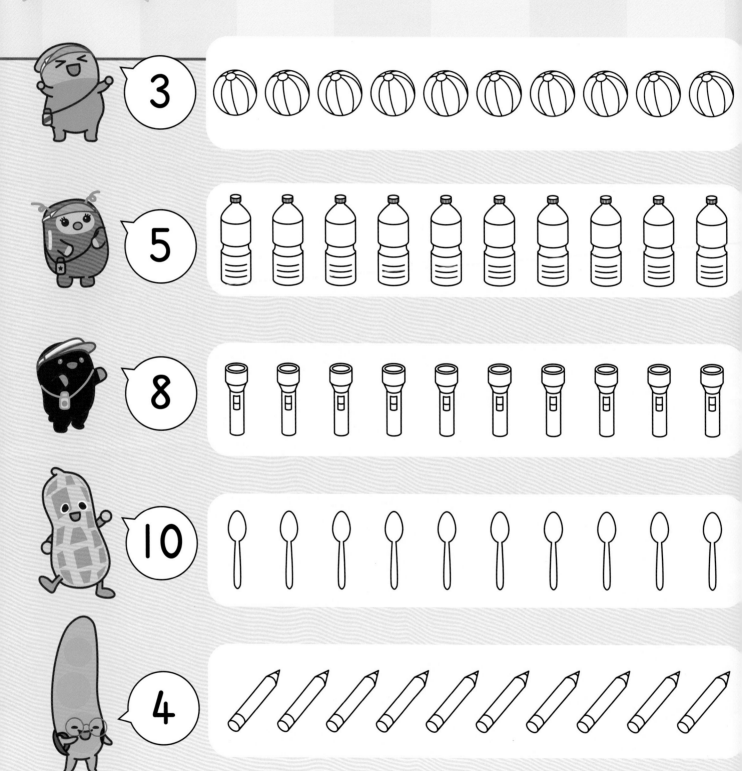

3

5

8

10

4

數星星

跳跳豆和小紅豆要收集星星。請你按數字和顏色，
把相配數量的星星塗上正確的顏色。

2 ★　6 ★　5 ★　4 ★　1 ★

圖形猜一猜

糖糖豆和胖胖豆要找出跟圖形相配的物品。請你從貼紙頁找出正確的物品貼紙貼在空格裏。

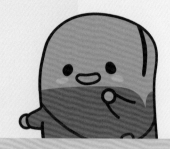

	三角形的物品:
	圓形的物品:
	正方形的物品:
	長方形的物品:

圖形陣

脆脆豆和火火豆要按字條上的提示找出 4 組圖形組合。
請你在圖形陣上圈出正確的圖形組合。

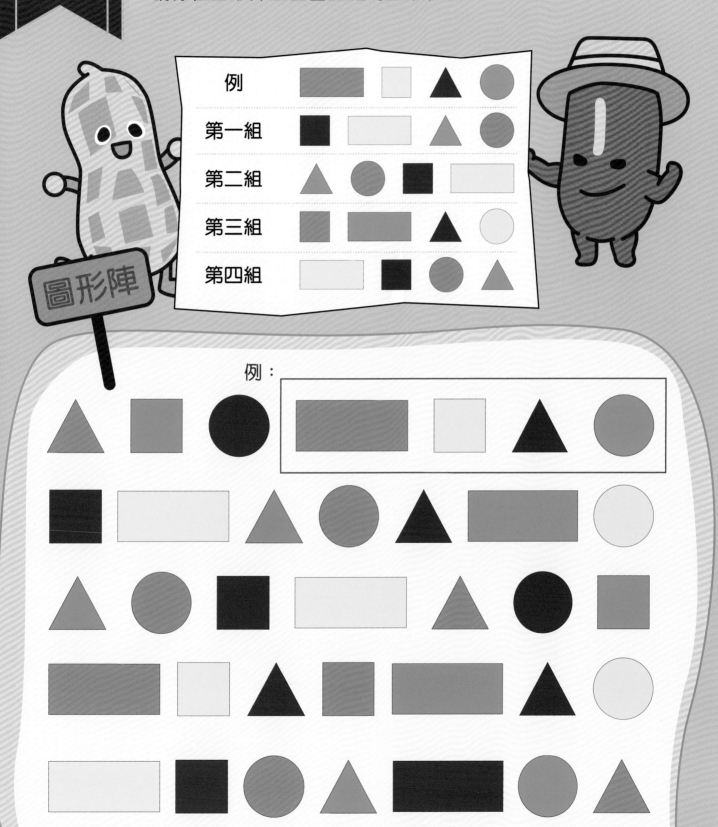

圖形陣

例：

挑戰 9

拼圖形

哈哈豆和博士豆進行拼圖形任務。請你從貼紙頁找出另一半圖形貼紙,幫他們貼出完整的圖形。

獎勵貼紙

圖形變變變

獎勵貼紙

力力豆要看看以下圖形會變成哪種立體圖形，請你把立體圖形塗上跟平面圖形相同的顏色。

皮皮豆要找出以下各種物品是哪種立體圖形。請你從貼紙頁找出正確的立體圖形貼紙貼在空格裏。

立體積木屋

力力豆和皮皮豆合作砌出一座立體積木屋。請你數一數每種積木的數量，然後把答案寫在空格裏。

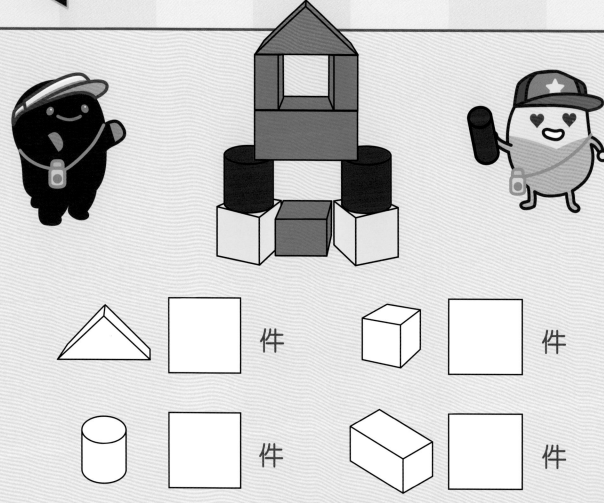

件　　　　件

件　　　　件

請你觀察下面各組積木，哪組有機會倒下來呢？請你把它們圈起來。

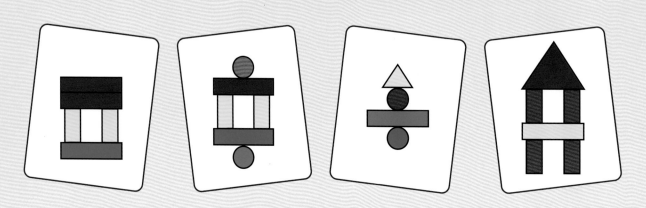

挑戰 12　物品大比拼

茄子老師給每組豆豆一些物品。請你看看每組要比較什麼，把正確的物品圈起來。

獎勵貼紙

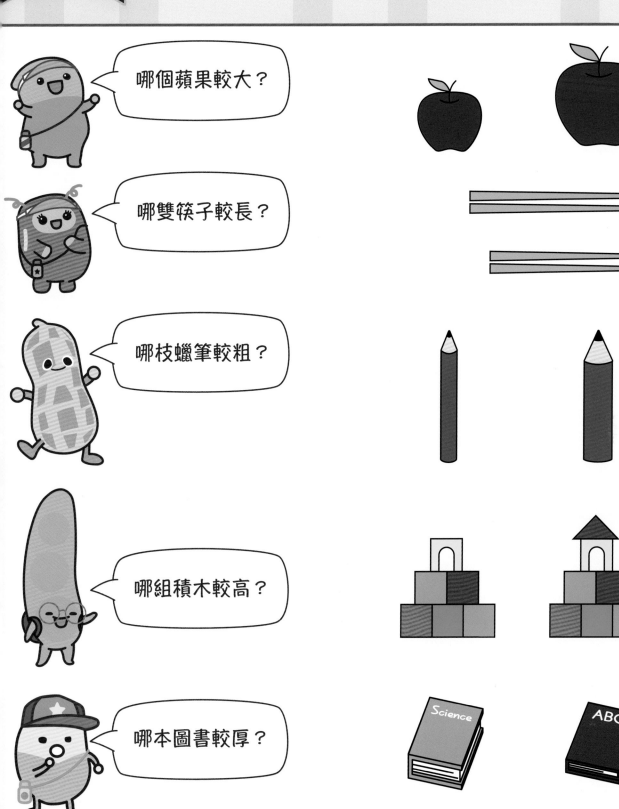

哪個蘋果較大？

哪雙筷子較長？

哪枝蠟筆較粗？

哪組積木較高？

哪本圖書較厚？

來尋寶

每組豆豆要按指示尋找寶物。請你按每組的指示，
把正確的物品圈起來。

請找出最大的皮球。

請找出最粗的竹子。

請找出最短的圍巾。

請找出最厚的被子。

請找出最高的樹。

跑步比賽

豆豆們在賽跑。請你觀察他們的比賽情況，然後回答問題，把正確的貼紙貼在圓圈裏。

獎勵貼紙

終點

① 誰跑得最快？ ◯

② 誰跑得最慢？ ◯

③ 誰跑得比較快？ 脆脆豆還是火火豆？ ◯

④ 誰跑得比較慢？ 糖糖豆還是小紅豆？ ◯

搜集葉子

茄子老師請豆豆們收集一些葉子。請你觀察葉子的顏色，然後把代表葉子的英文字母寫在空格裏並數一數每種葉子有多少。

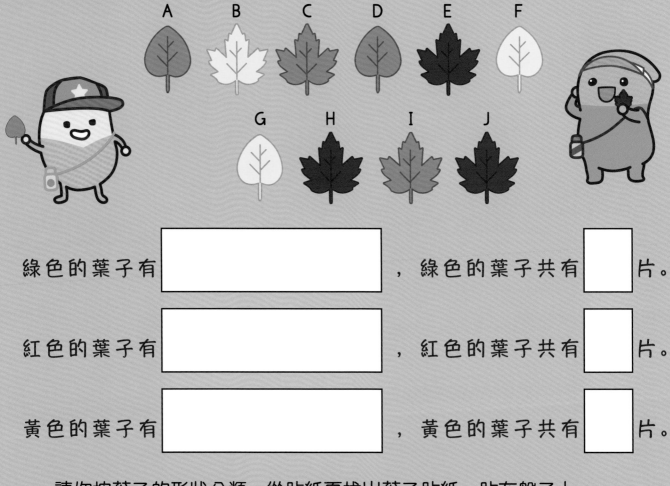

綠色的葉子有 _____，綠色的葉子共有 ___ 片。

紅色的葉子有 _____，紅色的葉子共有 ___ 片。

黃色的葉子有 _____，黃色的葉子共有 ___ 片。

請你按葉子的形狀分類，從貼紙頁找出葉子貼紙，貼在盤子上。

漂亮的珠子

茄子老師給了豆豆們一些珠子。請你觀察這些珠
子，然後把珠子貼紙分類貼在箱子裏。

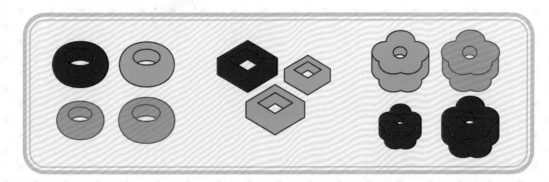

按大小分類

按顏色分類

上下左右

豆豆們要找出吃飯的地點。請你按地圖上指示的方向畫出正確的路線。

開始

左⇦　右⇨　上⇧　下⇩

獎勵貼紙

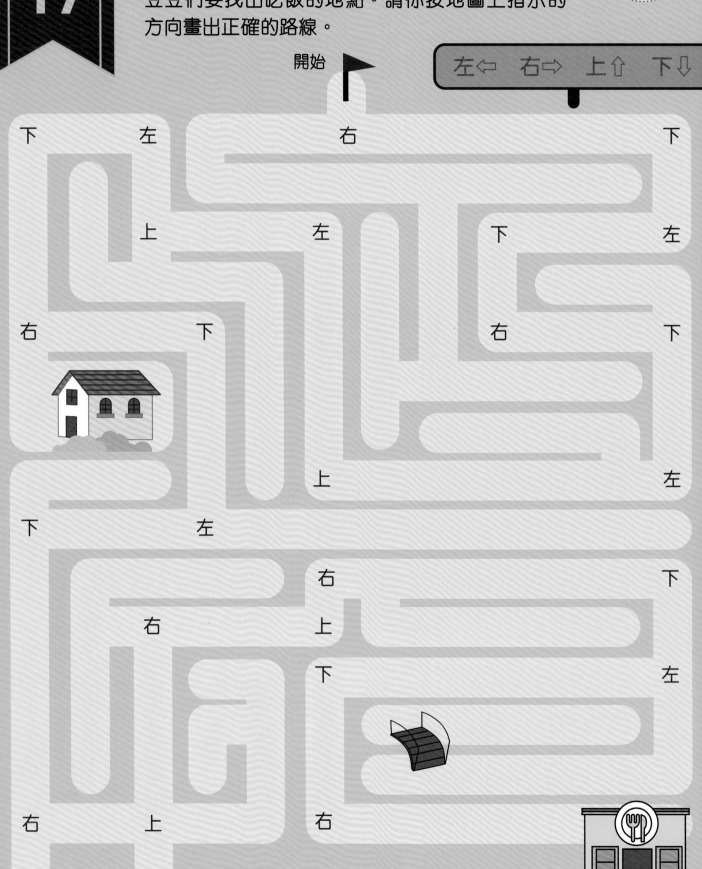

下　左　右　下

上　左　下　左

右　下　右　下

上　左

下　左　下

右　上　下

右　右　左

下

右　上　右

豆豆們吃什麼

請你按豆豆們的提示,從桌子上找出正確的食物。
然後從貼紙頁找出正確的食物貼紙貼在空格裏。

上

左

右

下

 我喜歡吃的食物在 的上方。

 我愛吃的食物在 的下方。

 我愛吃的食物的左方是 ,
右邊是 。

 我喜歡吃的食物在最下一行,
最左的那一個。

豆豆們的照片

吃飯後，豆豆們一起拍照。哪些照片是真的呢？
請你根據提示，在正確的照片旁的空格裏貼上♥
貼紙。

① 照片中的哈哈豆在胖胖豆和脆脆豆的中間。

② 照片中有一個蘋果從樹上掉在力力豆的頭上。

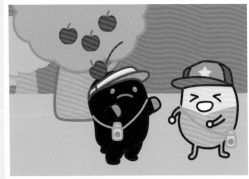
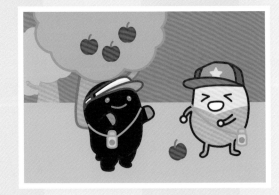

③ 照片中的跳跳豆在最左邊，博士豆在最右邊。

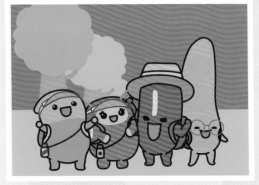
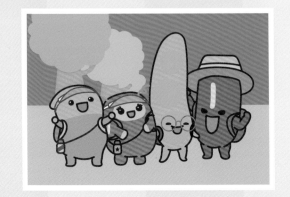

下一種水果

豆豆們要按水果的排列規律，找出下一種水果是什麼。
請你觀察各組水果，然後把正確答案圈起來。

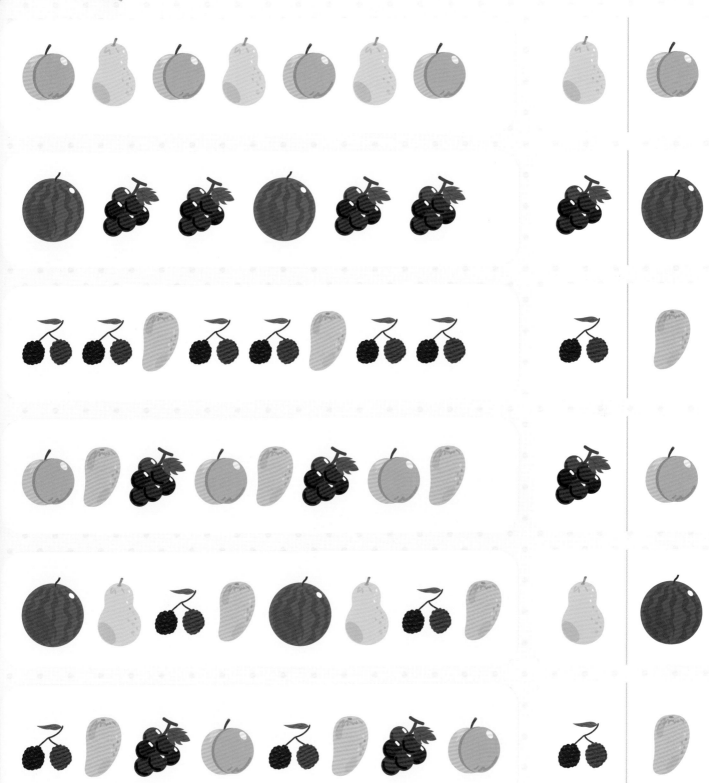

分組規律

豆豆們在排列物品。請你觀察每行物品的排列規律，
然後從貼紙頁找出下一件物品的貼紙，貼在空格裏。

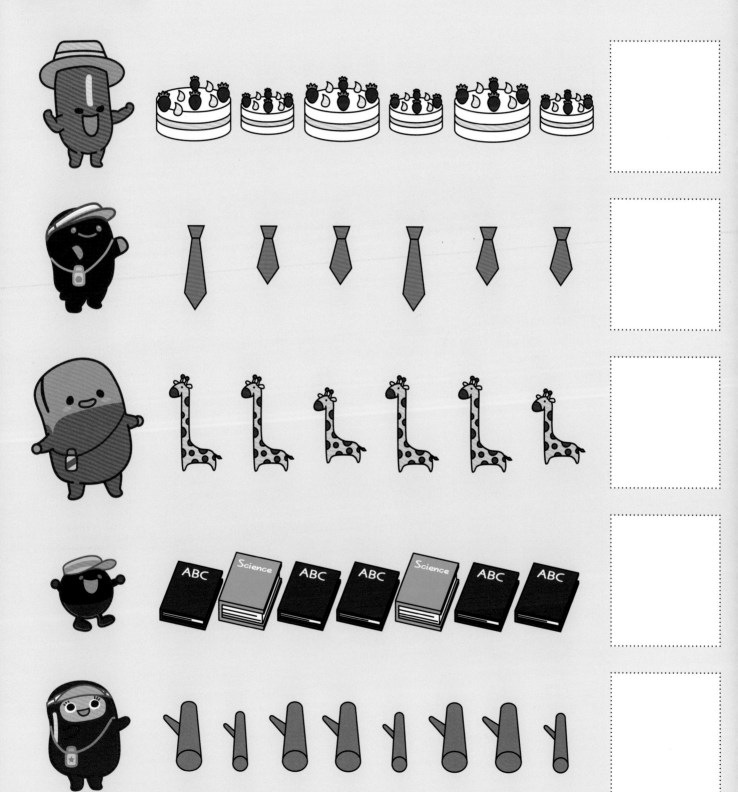

物品有多少

豆豆們搜集了更多的物品。請你數一數每組物品
有多少，把正確答案塗上顏色。

10	8

6	9

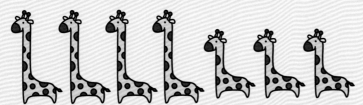

7	10

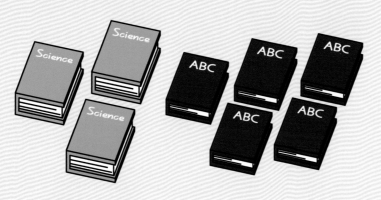

8	9

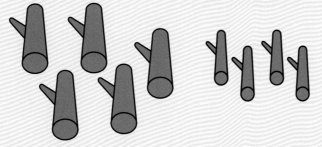

6	9

數字加起來

每位豆豆抽出了一個數字，請你把數字寫成算式，
然後把兩個數加起來後的答案寫在空格裏。

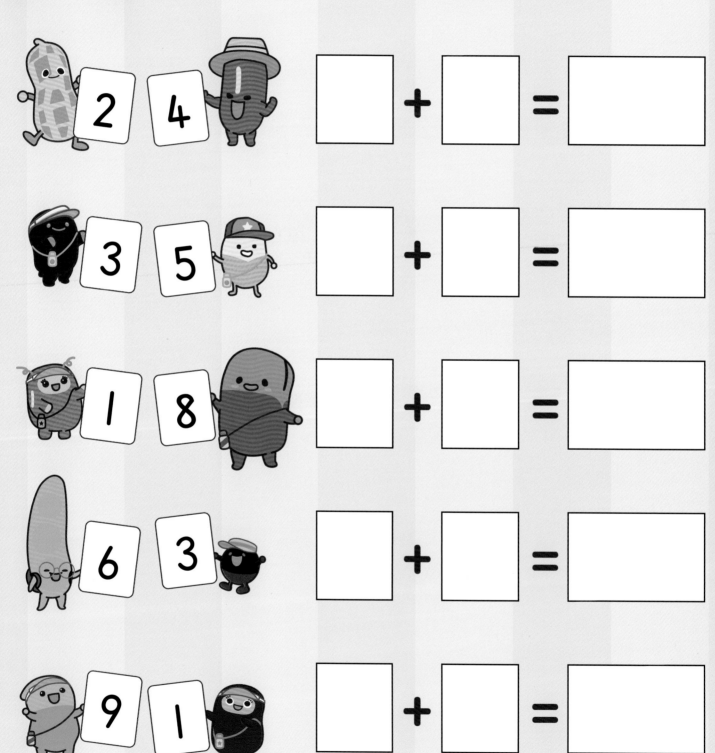

拋皮球

豆豆們分組拋皮球。請你觀察桶子裏的皮球顏色,計算每位豆豆一共獲得多少分數,把答案寫在空格裏。

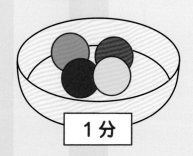 **1分** 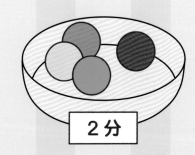 **2分** 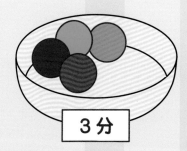 **3分**

例:

 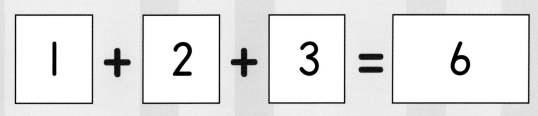

$1 + 2 + 3 = 6$

$\square + \square + \square = \square$

$\square + \square + \square = \square$

$\square + \square + \square = \square$

$\square + \square + \square = \square$

收拾皮球

豆豆們收拾皮球。請你數一數每組豆豆原本的皮球數量有多少，他們不小心掉了多少個，最後剩多少個，然後把答案寫在橫線上。

例： $4 - 2 = 2$

$\underline{\qquad} - \underline{\qquad} = \underline{\qquad}$

$\underline{\qquad} - \underline{\qquad} = \underline{\qquad}$

$\underline{\qquad} - \underline{\qquad} = \underline{\qquad}$

$\underline{\qquad} - \underline{\qquad} = \underline{\qquad}$

推理挑戰（一）

豆豆們挑戰推理題。請你觀察每組物品有什麼相同的特徵，把具備相同特徵的答案圈起來。

推理挑戰（二）

豆豆們挑戰推理題。請你回答下列各題，把正確答案圈起來。

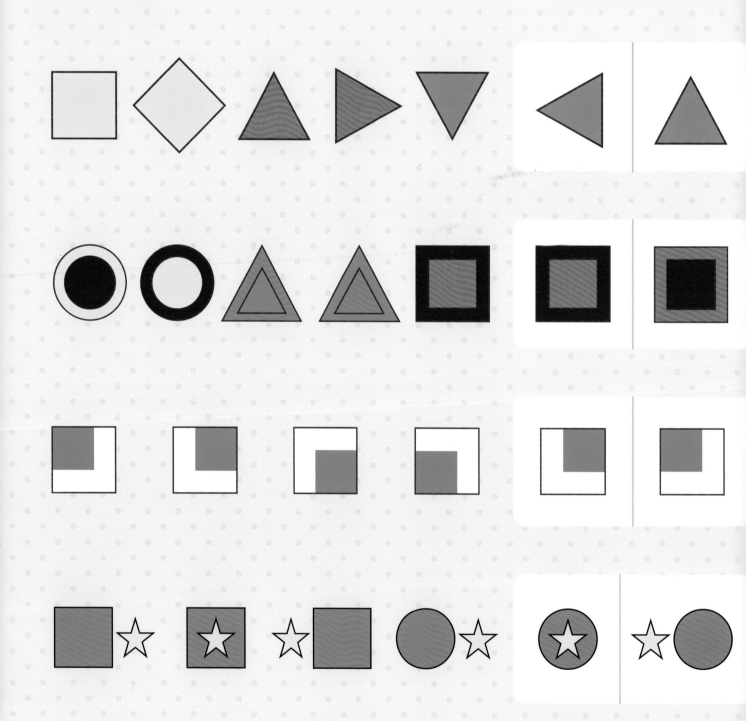

活動回顧

訓練營差不多要結束。茄子老師向豆豆們展示了
活動回顧。請你觀察每項活動所顯示的時間，然
後把答案填在橫線上。

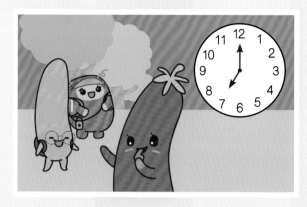

集合：＿＿時

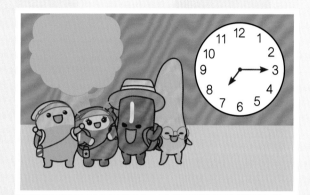

點名：＿＿時＿＿分

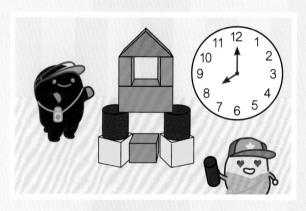

遊戲：＿＿時

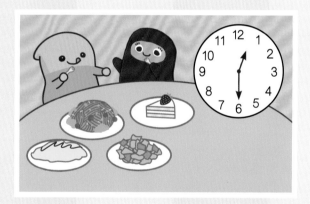

吃飯：＿＿時＿＿分

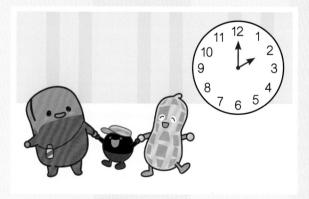

拍照：＿＿時

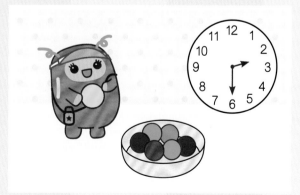

遊戲：＿＿時＿＿分

答案頁

挑戰 1

挑戰 2

挑戰 3

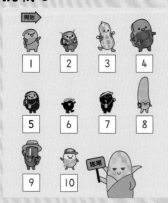

挑戰 4

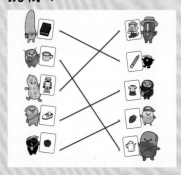

挑戰 5

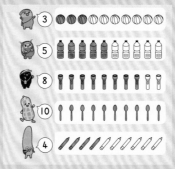

挑戰 6

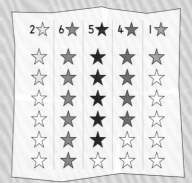

挑戰 7

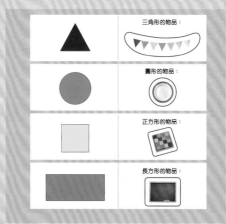

挑戰 8

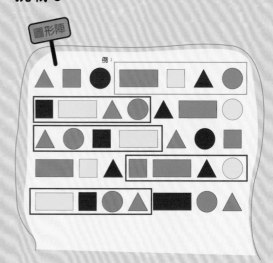

挑戰 9

挑戰 10

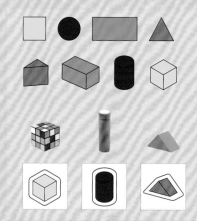

挑戰 11

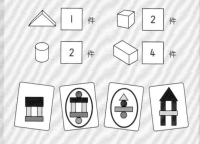

挑戰 12

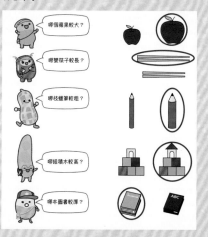

挑戰 13

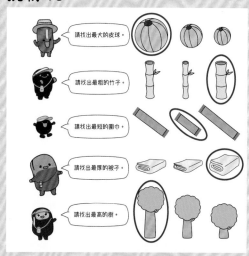

挑戰 14

① 　② 　③ 　④

挑戰 15

綠色的葉子有A，C，D，I，共有4片。

紅色的葉子有E，H，J，共有3片。

黃色的葉子有B, F, G，共有3片。

按形狀把葉子分成兩組：ADFG； BCEHIJ

挑戰 16

按大小分類

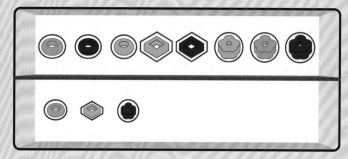

按顏色分類

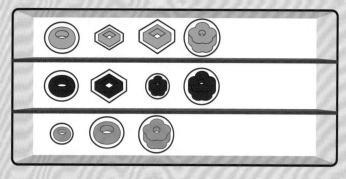

挑戰 17

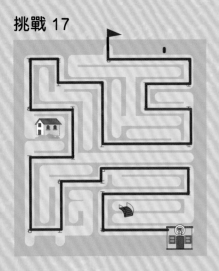

挑戰 18

跳跳豆 　　糖糖豆

胖胖豆　　小紅豆

挑戰 19

①

②

③

挑戰 20

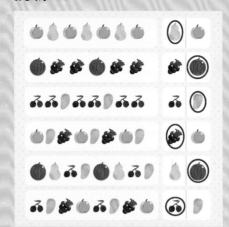

挑戰 21

火火豆：大蛋糕。

力力豆：長領帶。

胖胖豆：高長頸鹿。

哈哈豆：厚的書。

小紅豆：粗樹枝。

挑戰 22

10件蛋糕； 9條領帶； 7隻長頸鹿；
8本書； 9根樹枝。

挑戰 23

$2 + 4 = 6$；

$3 + 5 = 8$；

$1 + 8 = 9$；

$6 + 3 = 9$；

$9 + 1 = 10$

挑戰 24

皮皮豆：$1 + 2 + 3 = 6$

糖糖豆：$1 + 2 + 0 = 3$

博士豆：$1 + 0 + 3 = 4$

跳跳豆：$0 + 2 + 3 = 5$

挑戰 25

力力豆：$5 - 1 = 4$

火火豆：$6 - 3 = 3$

胖胖豆：$7 - 4 = 3$

哈哈豆：$10 - 3 = 7$

挑戰 26

電燈（電器類）；

皮球（玩具類）；

飛機（會飛的東西）；

拖鞋（一雙的物品）

挑戰 27

挑戰 28

集合：7時；點名：7時15分；

遊戲：8時；吃飯：12時30分；

拍照：2時；遊戲：2時30分；

小跳豆幼兒數學啟蒙貼紙遊戲書

編　　寫：新雅編輯室
繪　　圖：黃觀山
責任編輯：趙慧雅
封面設計：李成宇
美術設計：黃觀山
出　　版：新雅文化事業有限公司
　　　　　香港英皇道 499 號北角工業大廈 18 樓
　　　　　電話：（852）2138 7998
　　　　　傳真：（852）2597 4003
　　　　　網址：http://www.sunya.com.hk
　　　　　電郵：marketing@sunya.com.hk

發　　行：香港聯合書刊物流有限公司
　　　　　香港荃灣德士古道 220-248 號荃灣工業中心 16 樓
　　　　　電話：(852) 2150 2100
　　　　　傳真：(852) 2407 3062
　　　　　電郵：info@suplogistics.com.hk
印　　刷：中華商務彩色印刷有限公司
　　　　　香港新界大埔汀麗路 36 號
版　　次：二〇二二年六月初版
版權所有·不准翻印

ISBN: 978-962-08-7983-8
© 2022 Sun Ya Publications (HK) Ltd.
18/F, North Point Industrial Building, 499 King's Roa
Hong Kong
Published in Hong Kong, China
Printed in China